V. 2724.
5. A.

L'ART DE VOLER

A

LA MANIERE DES OISEAUX,

PAR

CHARLES FRÉDÉRIC MEERWEIN
Architecte de S. A. S. M^{gr.} le Prince de Baade.

AVEC FIGURE

A BASLE,

chez J. J. THOURNEYSEN, fils.
1784.

INTRODUCTION.

La réponse à cette question : *Ne serait-il point possible à l'homme de trouver des moyens sûrs de voyager dans les airs ;* fut, pour la première fois, insérée dans le *Journal du haut-Rhin*, le 12 Juillet 1782. (Ce journal s'imprime à Bâle chez J. J. Thourneysen) dans un temps où M. Blanchard tanta inuti-

lement de lancer dans les airs le vaiſſeau qu'il conſtruiſit pour cet effet, et ne recueillit d'autre fruit de ſon entrepriſe hardie, tournée en ridicule et démontrée impoſſible par M. de la Lande, que la décourageante et triſte renommée d'homme inſenſé ; cette réponſe, dis-je, m'eût fait entreprendre de prouver par des raiſonnemens ſolides qu'on aurait tort d'abandonner le projet de M. Blanchard, ſi MM. de Montgolphier, par quelques ſuccès de leur ingénieuſe découverte, ne nous perſuadaient pas aſſez que l'induſtrie de l'homme a plus de reſſources et d'étendue que M. de la Lande ne ſe l'était d'abord imaginé.

C'eſt en rendant hommage à MM. de Montgolphier que je ferai connaître une invention bien différente de la leur ; et qui n'illuſtrera pas moins ma nation que les globes aëroſtatiques n'ont illuſtré la France.

C'eſt en me ſervant d'une machine moins coûteuſe, plus ſolide que les ballons, bonne dans toutes les ſaiſons, victorieuſe des intempéries, que je me propoſe de courir les plaines éthérées, en conformant mon vol à celui des oiſeaux. Icare nouveau, que vas-tu oſer ? me crieront quelques-uns; hé, Meſſieurs, laiſſez-moi faire, ne précipitez point vos jugemens. Ma machine

pourra servir encore de gouvernail aux globes aërostatiques, et peut-être qu'on ne me taxera point de témérité, quand ma méthode de procéder sera moins ignorée.

L'ART
DE VOLER
A
LA MANIERE
DES OISEAUX.

IL m'est, en quelque sorte, inutile de faire ici une dissertation sur les progrès des sciences humaines, et d'exposer combien l'homme est supérieur par sa raison à tous les êtres qui respirent. L'on sait

ce qu'est l'enfance au berceau ; impuissante, elle s'épuise en mouvemens inconséquens et faibles, ses membres ne lui sont d'aucun usage nécessaire à ses besoins. L'enfant ne peut ni connaître, ni suivre sa mère, ni prendre, sans secours, la nourriture qui lui est propre ; et sa condition paraît alors, être la pire de l'animalité. Qu'on le compare avec un animal de son âge, on croira que la nature ne le destine point à devenir le maître de ce dernier. Mais son corps a-t-il une fois sa force et sa maturité ; les facultés de son ame se développent, la sphère de ses idées s'étend, il raisonne l'usage de ses puissances physiques et morales ; il devient, pour ainsi dire, un autre créateur des œuvres du Très-haut, en leur donnant des formes, des modifications, des propriétés mêmes qu'elles n'avaient pas.

Si les animaux avaient feulement l'idée de ce qu'il fait et peut faire, étonnés des merveilles de fon efprit et de fes mains, ils auraient autant d'inftinct pour l'idolâtrer que l'homme a de raifon pour adorer l'Etre-fuprême; peut-être même que le culte qu'ils rendraient à l'homme, ferait plus parfait que celui que nous rendons à Dieu; tant ils auraient de refpect pour un *être* plus faible qu'eux et qui poffède en fomme tous les inftincts qu'ils n'ont qu'en détail. Cependant, après que l'homme a appris à mouvoir, à lever des fardeaux que l'Eléphant ne pourrait point porter, à conftruire des édifices que les Caftors ne fauraient imiter ; à courir des mers dont les baleines ignorent l'immenfité; à parcourir dans un an des régions que les cerfs les plus ingambes ne parcourent point de toute leur vie; il femblait

que l'oiseau-mouche avait encore une puissance que l'homme n'a pas, celle de s'élever dans les airs, et d'y plâner comme l'aigle le plus audacieux. C'est cette puissance, que nous envions au plus minime des habitans de l'air, qui nous restait à acquérir par le moyen d'une machine que M. de la Lande croit impraticable; je n'ai pas eu l'avantage de connaître ses raisonnemens; je ne peux donc leur opposer les miens; et j'avoue que j'ignore également quelle fut le méchanisme de M. Blanchard.

Mais supposons qu'il est presque impossible à l'homme de retrouver le char du prophète Elie, ou d'inventer une machine dont la propriété serait la même; et tâchons de trouver en quoi gît la difficulté.

Selon mes conjectures, la raison de

cette difficulté ne pourrait être 1°. que dans la ſtructure de l'homme ; 2°. dans ſa trop grande peſanteur ; 3°. ou dans 'e défaut d'une force ſuffiſante pour gouverner la machine ; 4°. enfin dans le manque des matériaux propres et néceſſaires à la conſtruction de la machine. Point d'autres difficultés que je connaiſſe ; et ſi j'en appercevais encore, j'eſſaierais de les rendre nulles ; ou j'avouerais mon impuiſſance.

Mais avant que de m'arrêter à la diſcuſſion de ces objets, je dois expliquer mes idées ſur le vol.

Nombre de perſonnes croiront peut-être qu'il en eſt de l'homme qui vole en l'air avec une machine, comme du poiſſon qui nage dans l'eau ; qu'il doit gouverner ſa peſanteur dans l'air, comme le poiſſon dirige la ſienne dans l'eau par la forme et l'inſtinct de ſon être ; que s'il n'avait

pas dans l'air une plus grande légéreté que les corps qui ne peuvent s'y foutenir; il y ferait, ce que ferait le poiffon dans l'eau, qui aurait une pefanteur intrinféque plus grande que celle de l'eau; et qui par conféquent tomberait fur la vafe, tel qu'un boulet de canon tiré dans la mer. D'après cette comparaifon, il faudrait donc que la matière employée à la conftruction d'une machine volante fut auffi fpécifiquement plus légère que l'air; que fon volume et ce qu'il renfermerait puiffe s'y maintenir dans tous les degrés du vol; or, dans toute la nature, il n'eft aucune matière, le feu excepté, qui foit fpécifiquement plus légère que l'air. Mais fi l'on fait ufage du feu, il eft probable que fon action incommoderait l'homme volant; de-là vient qu'il a été aifé de conclure que l'homme ne deviendra

jamais le compagnon voyageur des oiseaux (1).

Cependant, si l'on tenait pour démontré que les corps qui ont une pesanteur supérieure à celle de l'air, ne peuvent nager dans cet élément, ne serait-ce pas convenir que l'aigle a une pesanteur inférieure à celle de l'air, et que s'il vole ce n'est pas que les ailes lui sont absolu-

(1) Les globes aërostatiques paraîtront démentir ce raisonnement. C'est une preuve qu'en 1782 je ne m'attendais pas à la découverte de MM. de Montgolphier.

L'air inflammable dont ils se servent, produit par un foyer qu'il est nécessaire d'alimenter de temps en temps, peut dévorer la chemise du ballon, et faire choir les voyageurs, ou attirer la foudre en passant sous un nuage qui la recèle dans ses flancs. La probabilité de tels accidens suffit pour rendre ma méthode préférable à la leur.

ment essentielles ? Mais y a-t-il un oiseau qui, déplumé au-dessus des nues, ne tomberait pas, attiré par son propre poids, sur la terre d'où il aurait pris son essor ? Tout volatile a donc une pesanteur spécifique plus grande que celle de l'air, je n'excepte pas même le plus petit des insectes ailés. Il est donc évident que l'oiseau, soit que dans son vol il rase la plaine ou qu'il plâne au séjour du tonnerre, n'a rien perdu de sa pesanteur spécifique, et qu'il tomberait perpendiculairement à terre, si tout-à-coup l'air, l'abandonnant, laissait un vide sous les ailes; vide qui serait nécessairement le chemin de sa chûte, causée par sa pesanteur.

L'air supérieur est toujours moins épais, moins saturé, plus fluide que l'air inférieur. L'oiseau qui, faute de mouvemens suffisans, tomberait du premier dans

le dernier ; par l'extention de ſes aîles quoique immobiles, trouverait dans la cauſe de ſa chûte, une oppoſition à ſa chûte même, d'autant plus forte et certaine que l'air inférieur ſerait plus comprimé par la peſanteur de ſon individu : j'ajoute que plus ou moins l'air diviſé ſe retire de l'oiſeau tombant, à proportion de ſa plus ou moins grande peſanteur; ſa chûte eſt plus ou moins prompte. Mais comme il s'oppoſe à l'oiſeau plânant et qui tombe horizontalement plus d'air que dans ſa chûte perpendiculaire ; il ne tombe jamais perpendiculairement, mais toujours obliquement en gliſſant ou paſſant par les différens degrés de l'épaiſſeur de l'air.

Si l'on joint encore à cette chûte oblique le battement des aîles ; ſi par ce battement l'air inférieur eſt mis dans une

grande agitation ; la pefanteur de l'oifeau devient nulle en ce moment par le produit de la force rapide de l'air mû et comprimé par le battement d'aîle, et l'oifeau au lieu de fe pofer, eft alors repouffé dans l'air fupérieur par la même force qu'il employait à defcendre. C'eft ce que l'on peut remarquer en obfervant le vol des oifeaux d'une certaine grandeur. Quand leurs aîles font refferrées par l'air qui s'oppofe à leur chûte, ils ne font plus maîtres de leur vol. Il n'y a que les petits oifeaux qui ont en partie la faculté de déployer plus ou moins leurs aîles felon leur élan, et de les étendre avec rapidité fur l'air fupérieur. C'eft ce qui fait que leur vol eft plus rapide. De la plus grande facilité qu'ils ont de rétrécir leurs aîles il fuit encore que

leur

leur chûte trouve moins de réſiſtance dans l'air et qu'elle eſt plus accélérée.

Mais quand l'oiſeau vole dans l'air ſupérieur, qu'il le comprime et le chaſſe ſous lui, la vîteſſe avec laquelle il tombe ſe change en un vol plus rapide, en-avant, en-deſſus, en-deſſous, ſelon que l'oiſeau prend une direction par le mouvement de ſes aîles attachées au centre de ſon corps et principalement par ceux de ſa queue qui lui ſert de gouvernail.

De ces obſervations ſur le vol des oiſeaux je paſſe aux points que je me ſuis propoſé d'éclaircir. J'ai dit que l'impoſſibilité de voler à la manière des oiſeaux ne pouvait être 1°. *que dans la ſtructure de l'homme;* 2°. *dans ſa trop grande peſanteur;* 3°. *dans le défaut de la force ſuffiſante pour gouverner la machine;* 4°. *enfin dans le man-*

que des matières propres et nécessaires à la construction de la machine.

La première de ces difficultés disparaît, si l'homme peut sans danger pour sa santé, se soutenir en l'air, et sur une ligne directe, par le centre de sa pesanteur; fesant avec ses pieds la fonction du gouvernail, ou de la queue de l'oiseau. Enfin, si dans cette position il respire commodément.

Pour lever la seconde difficulté, il ne me reste qu'à donner le moyen le plus simple pour composer un gouvernail avec les cuisses et les jambes

Les jambes feront parfaitement à l'homme volant ce que la queue est à l'oiseau volant; si l'homme volant fait usage d'une espèce de culotte qui ne laisserait aucun vide entre les cuisses et les jambes; c'est-à-dire, si écartant les

cuisses et les jambes autant que sa nature le permet, il rempli l'espace qui est entre d'une toile forte, impénétrable à l'air, et strictement tendue en forme d'éventail déployé. Peut-être m'objectera-t-on qu'il est impossible à l'homme de tenir ces deux membres de son corps de cette manière et fortement tendus. Si cette tention est sujette à quelques inconvéniens, l'on peut se servir de deux verges de fer, ou plutôt d'un triangle qui soumettrait les deux membres à un mode convenable et propre aux fonctions de ce gouvernail factice (2). Quant à la commode liberté de la respiration, je crois que le nez de l'homme est construit

(2) On peut encore simplifier le gouvernail; et, selon l'exigence du cas, le rendre plus grand. Mais il faut avoir soin de le toujours proportionner au tout dont il est partie.

B 2

de manière, que quand on eſt à plat ſur le ventre, l'air ne peut s'y entonner trop vîte et remplir les poumons d'un ſoufle ſuperflu. Mais ſi la formation naturelle du nez n'eſt pas celle que l'homme volant devrait avoir, il eſt facile de la corriger par un maſque (3).

Nous en ſommes à la troiſième difficulté ; je veux dire qu'il ne s'agit plus que de la *peſanteur* qui ſemble interdire tout eſſor à l'homme volant.

Nous voyons que chez les oiſeaux la grandeur, la force, l'agilité des aîles ſont toujours proportionnées à la peſanteur du fardeau qu'elles ont à porter ; que ce fardeau deſcend ou monte avec plus ou moins de célérité, ſelon que les mouvemens des aîles ſont plus ou moins rapides,

(3) Les voyages avec les globes aëroſtatiques confirment mes conjectures de 1782.

et qu'elles compriment un volume d'air plus ou moins confidérable. Leur pefanteur étant donc toujours relative aux moyens que la nature leur a donnés pour la mouvoir, l'élancer et la porter; celle de l'homme doit être auffi relative aux moyens qu'elle recevra de l'art pour fe mouvoir, s'élever et fe foutenir. Et comme les aîles d'un pigeon feraient des moyens trop petits pour le vol d'un aigle, la machine faite pour le vol d'un enfant ferait un moyen infuffifant pour le vol d'un homme formé. On fera donc la machine avec laquelle l'homme devra voler, dans un parfait rapport avec la pefanteur de l'homme, et cette pefanteur ceffera d'être un obftacle. Mais quelle doit être la conftruction de cette machine qui tranfmettra à l'homme les facultés de

l'oiseau ? C'est de toutes les questions la principale.

Quoique la solution nous en paraisse difficile, elle est néanmoins peu difficultueuse. Si l'on sait trouver et se servir des moyens que l'art peut nous fournir d'après de bonnes observations sur ceux que les oiseaux tiennent de la nature. Je m'étonne même de ce que de telles observations n'ont pas été faites pour la découverte de ces moyens industrieux, ou, s'ils ont été trouvés, pourquoi l'on en a point fait usage.

La simplicité de mes procédés pour voler à l'instar des oiseaux, paraîtra maintenant si peu surprenante que chacun s'écriera que c'est la chose la plus facile ; qu'il ne faut pas un grand effort de génie pour imiter le vol des oiseaux ; pour peu que l'on réfléchisse sur les moyens

qu'ils ont pour voler et que l'on ait d'induſtrie pour les approprier.

Pourquoi donc juſques à ce jour pas un de nos naturaliſtes ne m'a précédé dans cette découverte ? C'eſt que l'imagination orgueilleuſe des hommes les mieux organiſés va toujours au-delà des bornes de la nature : c'eſt que les moyens les plus ſimples paraiſſent d'autant plus éloignés de notre intelligence qu'ils en ſont rapprochés et qu'ils ne ſe laiſſent ſaiſir que par l'obſervateur tranquile qui les cherche avec perſévérance ; et qui guete attentivement la nature avec un jugement et des yeux exempts de préjugés. L'homme de génie qui voyant floter un train de bois, eut le premier l'idée de la navigation, ne fut pas moins la victime de l'ignorance et du ridicule que Chriſtophe Colombe avant ſa découverte de

l'Amérique. Et dans ce siècle éclairé l'art de voler à la manière des oiseaux, réputé impossible et chimérique, resterait ignoré, si l'on était assez faible pour céder à la voix des préjugés.

Car souvent une découverte qui dépend plus de la réflexion que du hazerd reste aussi long-temps introuvée que dure le préjugé qu'elle a contre elle. Or, pour réduire au silence les préjugés qui sont contre mon invention ; je crois qu'il me suffit d'indiquer quelle doit être la machine faite pour porter un homme volant d'une pesanteur déterminée ; et la manœuvre de cette machine. Il est vrai que les expériences sur lesquelles mes calculs se fondent, ne sont pas encore nombreuses, parce que je suis père d'un art encore au berceau, et qu'on ne doit pas attendre de moi toute la perfection primitive et

dernière de cet art. Colombe a fait moins de découvertes que ceux qui depuis se font essayés à marcher sur ses traces.

Je me bornerai donc à traiter de mon premier essai; et cela, parce que les expériences qui l'étayent me facilitent davantage, les démonstrations qui me restent à en donner : je m'estimerai très-heureux, si j'ai fait quelques pas vers une découverte de cette importance pour encourager ceux qui sont faits pour la conduire à sa perfection.

Il serait ridicule de penser que quelqu'un refuse au canard sauvage la puissance de voler. C'est à cet oiseau que je compare ma machine, et plutôt, il en est le modèle.

Avec le temps ceux qui voudront se rendre les émules de l'aigle, auront soin de donner à leur machine les moyens que

l'aigle a pour porter plus pesant qu'elle. Ils feront en sorte que le fardeau ajouté à leur pesanteur naturelle ne soit point au-dessus de la force des moyens qu'ils employeront pour s'élever avec ce fardeau étranger au poids de leur individu, dans les plus hautes régions de l'air etc.

Le premier oiseau qui s'offrit à mes recherches pour trouver les dimensions de ma machine, fut un canard sauvage. Il pesait 2 livres 20 onces, et le *deployement* de ses aîles, d'après le pied de Baade divisé en dix pouces, était de 165 pouces et 20 lignes. Ce qui fait sur chaque livre 62 pouces 93 lignes. Si je pese donc 150 ou 160 livres ou avec la machine 200 livres, la machine prenant l'essor du canard sauvage doit contenir 126 pieds carrés (4).

(4) Le pied de Baade contient la huit cent quatre-vingt-seize millième partie du

Le contenu de la machine étant donc de 126 pieds carrés, lorfqu'elle agit et qu'elle eft bien dirigée, il faut que l'homme

pied de Paris. Ainfi le pied de Baade eft à-peu-près la neuf dixième de celui de Paris. J'efpere qu'on ajoutera encore la quatre millième partie à celui de Baade pour le mettre d'équation avec celui de Paris. Voici le réfultat de mes obfervations fur le vol des oifeaux, faites en 1782, 1783 et 1784.

	Poids.		Expanf.		1. Livre.		Viennent donc Sur 200 L.	
	Liv.	O.						
Canard fauvage	2.	20.	165.	20.	62.	93.	126.	Pieds
Milan	1.	11.	360.	00.	268.	00.	402.	00.
Heron	2.	28.	450.	06.	165.	55.	313.	00.
Outarde	17.	16.	873.	20.	50	00.	99.	88.
Cigne	14.	16.	844.	46.	58.	24.	116.	48.
Petit Duc	—	18.	178.	38.	317.	12.	634.	24.
Choucas	1.	2.	211.	96.	199.	49.	398.	98.
Becaffe	—	22.	78.	50.	114.	18.	228.	36.
Perdrix	—	26.	69.	65.	85.	50.	171.	00.

qui ne pefe avec elle que 200 livres, foit auſſi propre pour le vol que le canard fauvage (5).

Du 3me *point* naît encore cette queſtion : à quoi tout ce que l'on a dit plus haut fervira-t-il, ſi l'homme manque de force fuffifante pour gouverner la machine ? de rien : ſi cette difficulté avait lieu. Mais l'expérience journalière ne nous apprend-elle pas qu'un homme robuſte, exempt d'infirmités, a la force de manier fans peine un fardeau de pefanteur égale à la fienne ? Outre cela, le gouvernail diminue de 16 à 25 livres la pefanteur de l'homme volant qui, identifié aux aîles, reçoit par ce moyen une

(5) Une machine telle que l'indique la figure du fontifpice aura 240 pieds carrés, fans le gouvernail qui fera de 20 à 40 pieds, felon la grandeur que l'équilibre exige.

force plus que fuffifante pour les maîtrifer, fe les rendre légères, et les diriger à fon gré. Pour revenir au 4me *point* il ne s'agit plus que de favoir, fi l'on pourra trouver les matériaux convenables à la machine.

Ces matériaux doivent être fouples, folides et très-légers, puifque nous avons pofé que la machine ferait affez forte, en rédùifant fa pefanteur à 40 à 50 livres (5). La carcaffe de la machine fera donc faite du bois le plus léger et le moins caffant ; de tilleul ou de fapin. Et pour plus grande fûreté, l'on fera bien de coller fur ce bois, fur-tout à l'endroit où il

(6) Au mois d'Août 1781 je conftruifis une machine de 111 pieds carrés, fans le gouvernail, et qui pefait 56 livres, la couverture était d'un coutis groffier, et enduite de colle forte. Les bandes de cuir pouvaient pefer encore 4 livres.

faut un clou, une toile de lin, ou de laine, ou cirée, mais légère et compacte. Et fi la carcaffe eft bien conftruite, on ne craindra pas que la toile fe déchire; car la toile, étant collée d'une manière convenable, répond à chaque point de la partie pour laquelle elle eft deftinée.

Maintenant l'on peut voir aifément qu'il eft poffible de fabriquer une machine volante; et que fon ufage ne dépend plus que de la hardieffe et de la volonté de ceux qui défirent voyager dans les airs.

Si les détails dans lefquels je fuis entré, laiffaient quelques doutes, faute de m'être expliqué clairement; je fuis prêt à répondre à toutes les objections raifonnables que l'on voudra me faire. Il me refte encore quelque chofe à dire fur la meilleure forme des aîles artificielles, qui recevront avec le temps toute la perfection

dont elles font fusceptibles; en établiffant les juftes rapports que les aîles ont avec la machine.

Nous favons par l'expérience que l'oifeau vole plus difficilement quand le bout de fes aîles eft déplumé, que lorfqu'il ne l'eft pas et qu'on a feulement retranché de fes aîles les plumes qui en font la largeur; c'eft-à-dire, celles qui font voifines du corps; on peut donc conclure que l'étendue des aîles contribue plus que leur largeur à faire voler. La chofe en eft facile à concevoir; car plus les aîles font longues, plus les parties extérieures fe mettent en mouvement, lorfqu'elles battent. Ainfi plus vîte un corps plat eft mis en mouvement, moins il donne de temps à l'air pour fe retirer, et plus ce mouvement reçoit de force de l'air qu'il agite. Je ne m'étendrai pas

davantage fur le méchanifme des êtres volans. J'ajouterai feulement que fi je me fais une machine divifée en deux parties égales, et foutenue en fon centre par des aîles convenables; je dois donner à cette machine deux fois la longeur de fa largeur; alors parfaitement incorporé avec elle, dans une fituation horizontale, je ferai certain que rien ne m'empêchera d'employer ma force directrice de la manière la plus avantageufe pour atteindre à mon but.

Pourtant, il ne faut pas fe perfuader que le premier effai aura une pleine réuffite. Il en eft de l'homme qui vole pour la première fois, comme de celui qui pour la première fois s'effaye à nager. Une petite caufe phyfique ou morale peut faire échouer fon deffein. Ainfi, malgré la perfection de la machine, il

arrivera

arrivera peut-être que le premier essai sera sans succès, faute de s'être suffisamment exercé dans les manœuvres dont il faut premièrement s'instruire et par la théorie et par la pratique (7).

(7) Explication de la première planch. *P.* désigne la tête, ou le corps de l'homme volant horizontalement, *a.* & *b.* l'endroit où la machine est attachée sur le dos de l'homme volant, avec des courroyes. *a.* les épaules, *b.* les cuisses, *c.* le point de la jonction des deux aîles attachées au centre de la machine. *d*, *e*, *f*, *g*, la longeur et la largeur des aîles mises en action dans l'air que l'homme volant parcourt en poussant le balancier qui est sous sa poitrine; impulsion qui fait la principale énergie de l'essor et du vol.

Par cette manière de mettre en mouvement la machine, on doit être parfaitement convaincu que quand l'homme volant est attaché vers *P.* dans les aîles, il a la force et l'aisance qu'exigent les manœuvres de la

C

Mais pour obvier aux périls qui peuvent réfulter des premiers effais, l'homme qui joint la prudence à la hardieffe ne prendra, fans doute, fon premier effor que fur une monticule très-voifine d'une rivière profonde, afin que fi lui arrive un accident, il puiffe paffer commodément du féjour des oifeaux dans celui des poiffons ; et qu'étant plus en état de nager que de voler, il puiffe du moins fortir des deux élémens liquides fans qu'il ait

machine. Il faut que la partie c, i, k, foit, quand l'homme prend un repos, roidement étendue avec la toile, pour empêcher l'air de fuir et le chaffer en arrière. On place encore une efpèce de voile fur le dos de l'homme volant. Mais je n'entrerai point dans de plus grands détails ; je les réferve pour le temps auquel l'expérience m'aura appris à perfectionner davantage le méchanifme de cette machine.

à craindre d'autre désagrément que la peur qu'occasionne en pareil cas une chûte malheureuse.

Les planches que j'ai fait graver suppléeront au manque de clarté et de précision de cet écrit; et je présume en avoir assez dit aux personnes capables d'en profiter.

LETTRE

de M. de G***. à M. MEERWEIN.

MONSIEUR,

Ce n'est pas sans étonnement et sans plaisir que j'ai reçu et que je lis votre livre : *l'art de voler à la manière des oiseaux*. Je sais que vous êtes un homme de génie, et que l'Allemagne applaudit aux connaissances profondes que vous avez du méchanisme ; je sais que tout ce qui est possible n'est pas encore fait ; que chaque siècle, chaque nation à ses savans ; que les phénomènes de l'esprit humain, se succèdent, et que ceux qui sont connus, loin d'empêcher d'autres d'éclore, servent, en quelque sorte, à en faire

naître de nouveaux. Ainſi, je ne révoquerai pas en doute la réuſſite de votre invention : préſumant même qu'elle aura tous les ſuccès qui ſont eſpérés pour votre gloire, je me ſépare de ceux qui, par des raiſonnemens prématurés, ſubjuguent la multitude, intimident le génie, et ſouvent le rendent victime de ſon premier eſſor ; tandis qu'il faudrait l'encourager, l'animer, le ſoutenir ; et s'il tombe, n'étudier les cauſes de ſa chûte, que pour trouver les moyens de le faire triompher une fois au gré de ſes déſirs.

Vous m'annoncez que bientôt vous ferez, à Bâle, le premier eſſai de votre machine ; je m'y rencontrerai pour augmenter la foule de vos admirateurs, qui, comme je le penſe, ſera prodigieuſe. Mais ſi vous réuſſiſſez ſera-ce un bien pour l'humanité ? je laiſſe ce problème à

réfoudre. Je fuis vieux, ma femme a perdu les charmes de fa jeuneffe, mes filles appartiennent à leurs époux, je ne crains plus le rapt et l'adultère. Si vous donnez des aîles aux amans, ce n'eft point chez moi qu'ils prendront leur proye. J'ai un voifin, qui raifonne autrement; 1°. il eft riche et avare; 2°. il eft père d'une fille charmante qu'il ne veut point marier au jeune homme qu'elle aime et dont elle eft aimée. Si les voleurs reçoivent des aîles, s'ils trompent la vigilence, fe faififfent de fes tréfors et les emportent quel efpoir aura-t-il déformais de les recouvrer et de fe venger ? Si l'amant de fa fille peut une fois voler autrement que fur l'aîle du défir, comment vous faura-t-il gré de votre invention ? Il tremble déjà de tous fes membres; et d'aife tous ceux de fa fille palpitent.

Avant la lecture de votre ouvrage, il était dans une plus grande fécurité. Un ballon, difait-il, ne peut jamais faire qu'un faut; fi les vents le favorifent, un accident imprévu peut le faire tomber ; s'il part de nuit, fon vol peu rapide laiffe des traces de feu ; il éclaire fa route, on fait où il peut aller. Les raviffeurs des fruits de notre économie, et de nos amours, ne pourront par cette voix fe fouftraire au glaive de la juftice. D'ailleurs ces globes aéroftatiques, je le vois, ne font que des joujoux inventés par nos phyficiens modernes pour amufer un peuple de femmes. L'air inflammable, tout contagieux qu'il eft, n'a point affecté mon cerveau. Qu'il circule dans toute l'Europe, qu'il échauffe, qu'il brûle, qu'il dérange toutes les têtes prétendues bien organifées, je ne crains rien ; ma fille et mes

épargnes font en fûreté. Et j'ai par-deſſus l'avantage de rire de l'ingénieuſe folie de mes contemporains.

Mais ſi vous n'avez pas le ſuffrage de mon voiſin; vous, aurez celui d'une induſtrieuſe créatrice de modes. Elle a fait un riche préſent à MM. de Mont-golphier, leur a même érigé une double ſtatue au fond de ſon jardin. Des amours de toutes les ſortes danſent, voltigent à l'entour de ce monument de ſa recon-naiſſance; les graces coiffées *ballonique-ment*, s'y contemplent dans les miroirs du génie; au nom du beau ſexe de toutes les contrées de l'univers, elles témoignent leur gratitude aux deux immortels. Ce ſpectacle eſt des plus beaux, et je vous jure qu'il eſt bien fait pour exciter l'ému-lation.

Hier, me promenant avec cette Dame

aimable, notre entretien roula sur votre nouvelle méthode. Elle me montra la place qu'elle destinait à votre immortalité; oui, me disait-elle avec enthousiasme et gaieté, il manquait un pendant à MM. de Montgolphier, votre ami et M. Blanchard sont heureusement survenus; voilà où je les attendais; l'emplacement est riant; le contraste plaira sans doute; les belles de la France, de la Russie, de l'Allemagne, de l'Angleterre, de l'Espagne, de l'Italie etc. la tête aîlée comme celle de Mercure conduiront ces deux Messieurs sur un char de triomphe dans le sanctuaire du temple du goût; je vais communiquer mes idées à mon sculpteur; je n'ai pas de marbre; il les fera de bois; cela est plus promptement exécuté, et il n'en n'auront pas plus mauvaise mine; je les mettrai en couleurs, et ils feront

si ressemblans qu'on s'imaginera qu'ils sont venu dans mon jardin pour y respirer le doux parfum des fleurs, et y recevoir chaque jour l'hommage de mon estime. Je vous avouerai même que je déteste ce qui dure trop long-temps. Les figures en marbre ne sont donc pas de mon goût. Ce qui est mode et éphémère, et il ne conviendrait pas que ceux qui m'ont donné l'idée d'une mode fussent immortels chez moi ; je dis plus, ni chez quelque nation que ce soit.

Vous voyez, Monsieur, que cette femme est déjà pour vous, et comme elle préside aux modes, elle a des amies autant qu'il y a de femmes dans le monde ; si l'on en excepte celles des hordes sauvages ; mais il faut les regarder comme non existantes, puisqu'elles ne participent pas aux précieux avantages de la

fociabilité, et qu'elles ne contribuent en rien à la renommée d'un grand homme ; foyez perfuadé, Monfieur, que le vent des femmes, quand il eft favorable, conduit à bon port.

Mais que vous importe le vent des femmes ? ce n'eft point un vaiffeau, ce n'eft point un ballon que vous faites naviger ; c'eft fur un vent qui a plus de confiftance que celui-là que vous allez vous montrer ; ce n'eft qu'après avoir mérité le fuffrage des hommes fenfés que vous compterez pour quelque chofe celui des femmes. Je fuis français, ma nation eft la plus légère de l'univers ; j'en ai le naturel, j'efpère que vous excuferez la légéreté de mon épître, quelque contrafte qu'elle faffe avec celle que vous procurerez aux Allemands. Vous euffiez, fans doute, préféré un ftyle mieux nourri,

moins prolixe, des raisonnemens d'un mathématicien, d'un grave philosophe, au verbiage stérile d'un véritable ami. Mais qu'aurais-je pu vous dire que vous ne sachiez pas déjà ? tout ce que la raison m'eut inspiré en faveur de votre invention, ne vaudrait point quant à la solidité ce que l'amitié m'inspire pour votre personne. Vous vous persuadrez cette vérité lorsque j'aurai le bonheur de vous revoir à Bâle, où je ne serai pas moins flatté de vous offrir l'hommage de mon cœur, que celui de mon admiration.

REPONSE à cette Lettre, sous le nom de M. MERRWEIN, par un ennemi juré des VOLEURS.

Vous me donnez, vous me prodiguez les éloges, Monsieur, comme si, pour avoir essayé de *voler*, j'étois un personnage fort extraordinaire; cependant Adam, (qui, poursuivi par l'ange, a *volé* dehors du paradis terrestre, après que sa femme l'eût porté à mordre dans cette maudite pomme, qu'elle venoit d'y *voler* au souffle d'un serpent. Je ne suis certainement pas le seul des humains dont l'audace eût osé, en *volant*, franchir impunément les airs. Rien n'est plus vrai que l'histoire des rois de Juda, où nous voyons Jezabel qu'on y fait *voler* par la fenêtre, sans respect pour son fard; rien de mieux établi que celle des Romains, qui nous apprend que ces despotes de l'univers faisoient, pour s'amuser, *voler* leurs concitoyens du haut de la roche Torpéïenne; rien de plus certain que la cruauté de ce baron des Adrets qui, en plaisantant, voyoit *voler* ses prisonniers du sommet d'une tour d'où ils prenoient leur élan; rien, en un mot, n'est mieux constaté

que les *vols* de toute espèce, qui dans les siècles passés se sont faits à la vue des nations, & qui dans celui où nous vivons, se font plus communément à la faveur des ténèbres.

Il n'est personne qui ne sache que *voler*, soit dans les caisses du Roi, soit dans les dépôts publics, soit dans les lotteries de différens genres, soit dans les banques accréditées, soit dans le commerce de l'industrie, soit dans les tripots des *beaux* joueurs, soit dans les poches de ses voisins, soit dans les ruelles des nymphes humanisées, soit enfin dans les bois & sur les grands chemins, ne passe de nos jours pour une petite gentillesse, dont s'occupe qui veut, sans que cela fasse grande sensation dans l'esprit d'un public, qui, peu-à-peu s'est accoutumé à voir faire & à faire de même.

Et par exemple : Voir *voler* un *Adorne* à Strasbourg, s'en fumer les vertèbres ou le croupion, fera crier toute une ville ; voir le même Adorne *voler* tout en feu aux palissades de la citadelle, aux goussets des dupes, aux *vivres* des citoyens, ne fera pas sourciller le plus petit censeur.

Qu'une jeune femme nourrisse elle-même ses enfans ; qu'elle ait l'œil à son ménage, pour n'être pas *volée*, tandis qu'elle envoie un petit maître

séducteur *voler* à bas de l'escalier, pour le salut de sa vertu ; elle sera critiquée, chansonnée, persifflée : que cette même femme éloigne d'elle le fruit de sa fécondité ; qu'en se laissant *voler* chez elle, elle *vole* elle-même dans les cercles & dans ces rendez-vous de jeux, où *vole* qui peut ; que pour mieux *voler* les écus de son mari, & les cœurs des faquins, elle fasse un amas de plumes & de gazes, dont la légèreté spécifique & la chéreté relative puissent faciliter ses différens vols ; elle sera généralement applaudie, admirée, exaltée.

Si de tout temps on a *volé*; si du petit au grand tout *vole* dans la nature, si principalement dans le règne animal la plupart des êtres ne subsistent que de leurs *vols*; il faut convenir néanmoins que de tous les *voleurs* le plus fieffé c'est l'homme ; il faut avouer encore que jamais on n'a tant vu de *voleurs* que de nos jours. Sans aller aux Indes, en Tartarie, en Arabie, où *voler* est l'unique métier qui fasse vivre, ne voyons-nous pas que dans nos contrées *voler* de toutes manières, est le talent le plus en vogue. En Angleterre on pend les *voleurs* par trentaines d'un coup, on les laisse suspendus pour les faire *voler* encore après leur trépas au gré du moindre vent ; en Hongrie on les ramasse par

centaines, répandus dans les bois. En France, c'est une *volerie* presque universelle ; en Allemagne c'est pis encore, on y *vole* jusques sur l'autel en plein jour ; on vient de happer le long du Rhin une quarantaine de *voleurs* d'église, dont tous les jours le nombre s'augmente. Vingt-sept d'une seule bande sont dans ce moment confinés aux cachots de Strasbourg, où incessamment on fera *voler* leurs têtes & leurs cendres en l'air.

Or, si voler est une passion ou même une pratique si générale, que trouvez-vous donc de si étonnant, de ce que dans ma petite sphère j'aye essayé de *voler* un peu de mon côté ; quoique d'une manière plus honnête, que n'est celle si universellement adoptée ? Faites comme moi, *volez* comme je *vole*, vous risquerez peut-être de vous casser bras ou jambes ; mais vous ne courrez pas le danger au moins de vous faire pendre pour *voler* aux caprices du vent, &c.

J'ai l'honneur d'être, &c.

F I N.

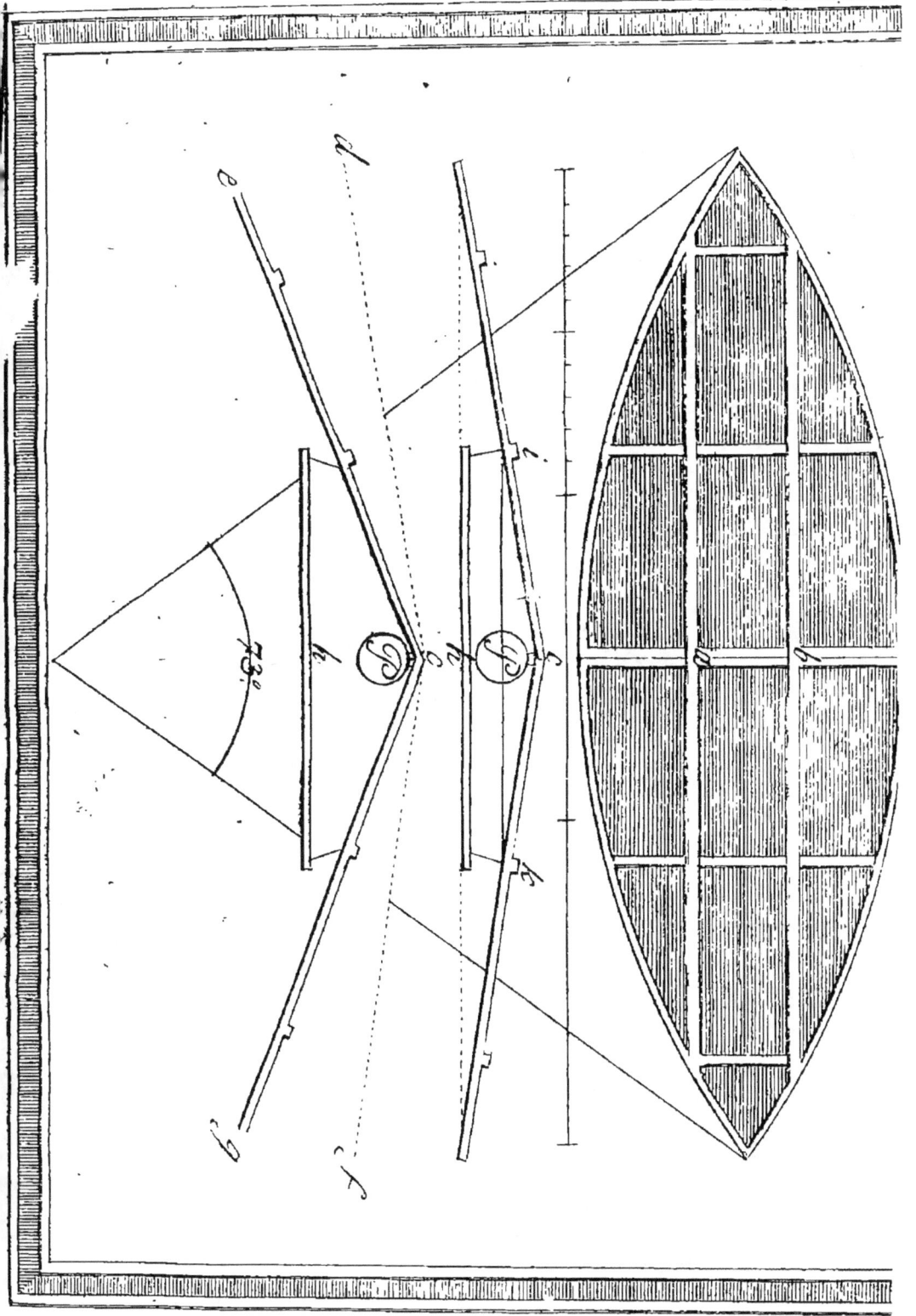

www.ingramcontent.com/pod-product-compliance
Lightning Source LLC
Chambersburg PA
CBHW071427220526
45469CB00004B/1451